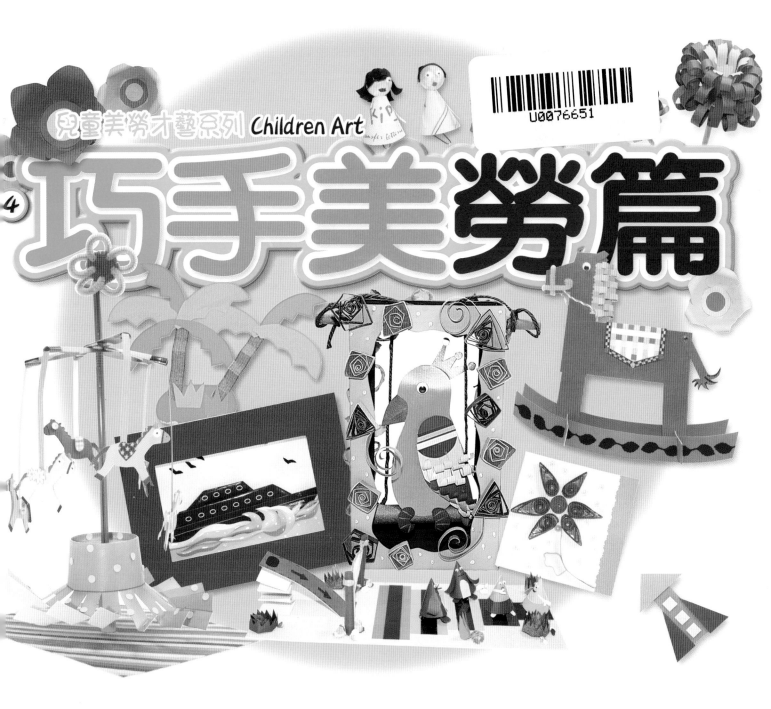

兒童美勞才藝系列 Children Art

巧手美勞篇

4

目錄 CONTENTS

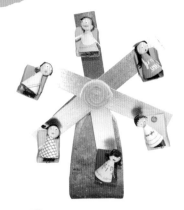

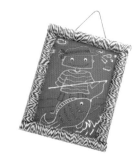

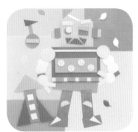

第一部份

顏色與線條

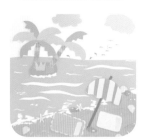

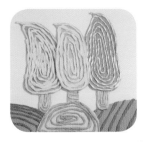

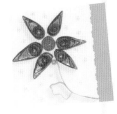

第二部份
紙的遊戲
Page
24

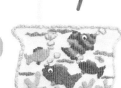

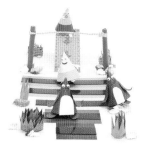

第三部份
動感美勞
Page
54

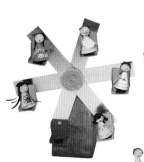

放諸現代的家庭，父母對孩子們期許越來越高，加上外在的競爭壓力，使得孩子們必須要被迫接受他們本身沒有興趣的東西。其實我們自己也可以透過一些簡單的美勞、繪畫來激發他們的想像力或興趣，因為繪畫都是由塗鴉開始的，再慢慢衍生出色彩、和簡單造型，在這個創作的過程中，手的肌肉運動、耐心和專注力、表達能力、幾何認知、手眼協調性、邏輯能力和數字關係都會藉此而慢慢的進步和成長，父母們在工作之餘、週休二日假期空檔，做做美勞、畫畫圖與產生親子的互動，會有您意想不到的效果喔！

本書以紙張為主要題材，分為三大主題：一、顏色與線條 二、紙的遊戲 三、動感美勞；在三大主題裡提供了色彩和點線面的概念，作為天馬行空的創作元素，也能透過創造、想像力增加幼兒對於美術的喜愛、興趣，父母和師長們可以輔助小朋友們參考步驟完成。

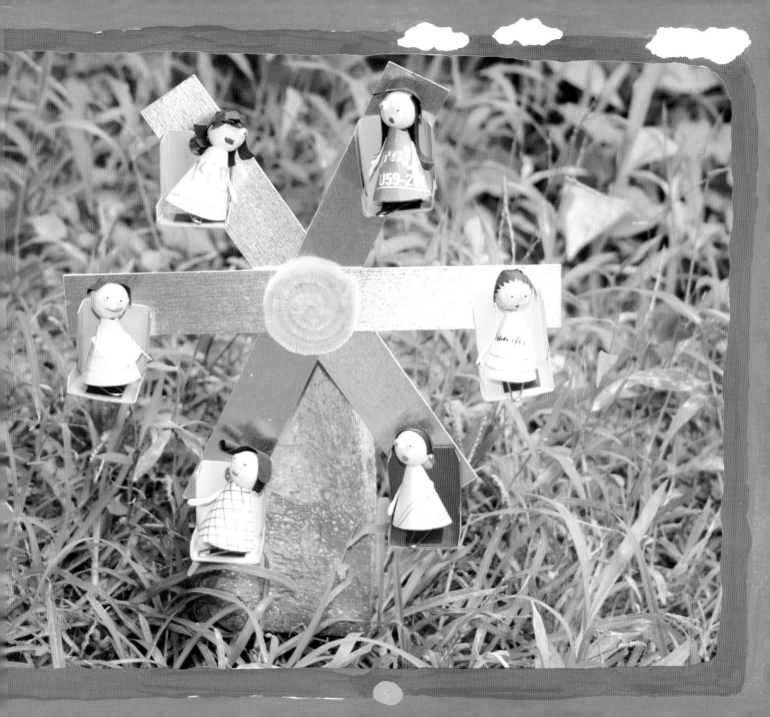

使用的工具與材料

》基本材料

1. 剪刀：剪裁的必備用具。

2. 鉛筆：構圖的基本用具。

3. 白膠：最普遍使用的黏接膠劑。

4. 口紅膠：一般的黏貼用具。

5. 雙面膠：方便黏貼的膠具。

6. 泡棉膠：黏於造型物的背面，可產生層次的立體感。

7. 噴膠：用於裱貼的最佳利器。

8. 打洞器：分為一般打洞器、和造型打洞器。

9. 美工刀：一般分為45°和30°的刀片。

10. 尺：一般量尺。

11. 圓形板：有36個大小圓形的版型。

12. 雲形板：可畫出工整的弧度。

13. 碎紙機：可利用碎紙機將紙裁成等距（等寬度）的紙條。

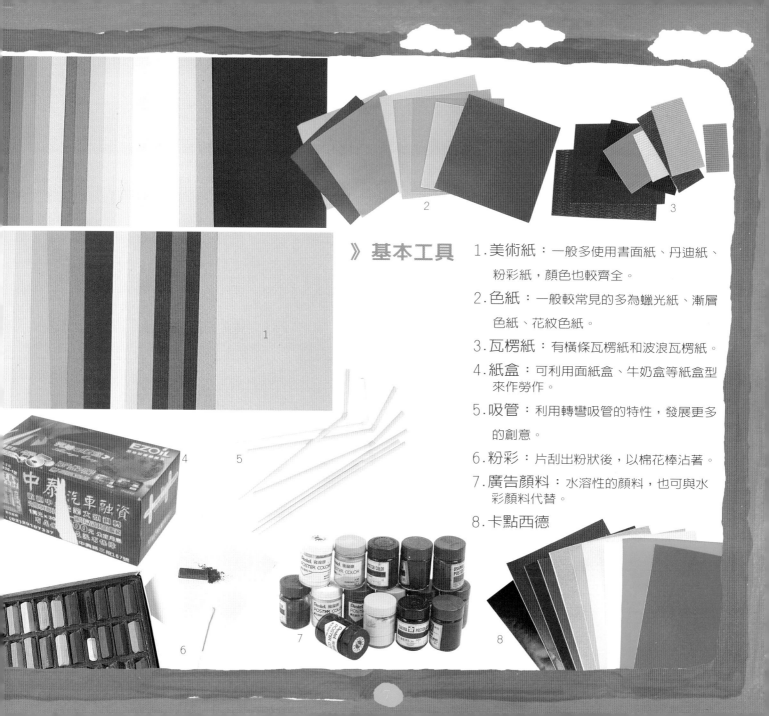

》**基本工具**

1. **美術紙**：一般多使用書面紙、丹迪紙、粉彩紙，顏色也較齊全。

2. **色紙**：一般較常見的多為蠟光紙、漸層色紙、花紋色紙。

3. **瓦楞紙**：有橫條瓦楞紙和波浪瓦楞紙。

4. **紙盒**：可利用面紙盒、牛奶盒等紙盒型來作勞作。

5. **吸管**：利用轉彎吸管的特性，發展更多的創意。

6. **粉彩**：片刮出粉狀後，以棉花棒沾著。

7. **廣告顏料**：水溶性的顏料，也可與水彩顏料代替。

8. **卡點西德**

紙板製作小技巧 與美勞妙點子

》 紙板製作 以下為三種黏貼方式。

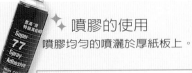

✦ 噴膠的使用
噴膠均勻的噴灑於厚紙板上。

✦ 白膠的使用
可先將紙面塗上一層水，再以白膠均勻地敷於板面上。

✦ 雙面膠的使用
在紙板的四周貼上雙面膠。

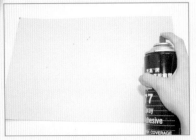

1 雙手拿著紙的兩邊，形成U狀，再輕輕鋪於紙板上。

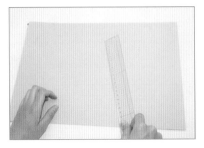

2 利用直尺將紙張表面劃平，以免有空氣留在紙張與紙板之間。

3 再以衛生紙於紙面上刷壓，使紙面更服貼。

》 清潔妙點子

各位父母、師長們，當剪刀上都是膠漬時候，剪裁紙張都會剪不好，以下二種方法，讓你的工具永遠乾乾淨淨，亮晶晶！！豬皮擦在使用時，就像是在使用橡皮擦一般，將膠漬擦掉，即可，要注意的事不要讓小朋友自己使用清潔，以免割傷了；去漬油在使用時，可以用布或棉花、化妝棉來擦拭，也可以將一些污漬去除。

✦ 豬皮擦的使用

一般美術用品社都有販售，價格大約在$50元以下。

1 剪刀的刀面上都是膠漬。

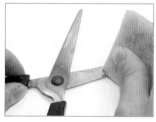

2 利用豬皮擦在刀面上擦拭（使用方式如同橡皮擦）。

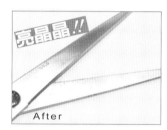

3 擦完後，就像新的剪刀一般，清亮如新。

1 當我們的作品上，有膠漬的時候，也可以利用豬皮擦輕輕擦掉。

2 若是豬皮擦上有髒痕，我們直接用剪刀將它剪掉即可。

✦ 去漬油的使用

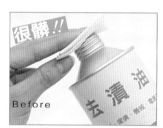

中國石油販賣的去漬油，有分綠色的和藍色的瓶裝，綠色是環保去漬油$35元，藍色是$35元。

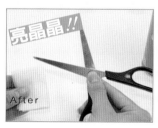

1 將化妝棉沾去漬油。

2 直接在刀面上擦拭。

3 不久即可將膠漬擦除。

1 也可以利用去漬油，將桌面、油性麥克筆污漬、擦拭乾淨。

2 使用完後，以肥皂、洗手乳洗淨即可。

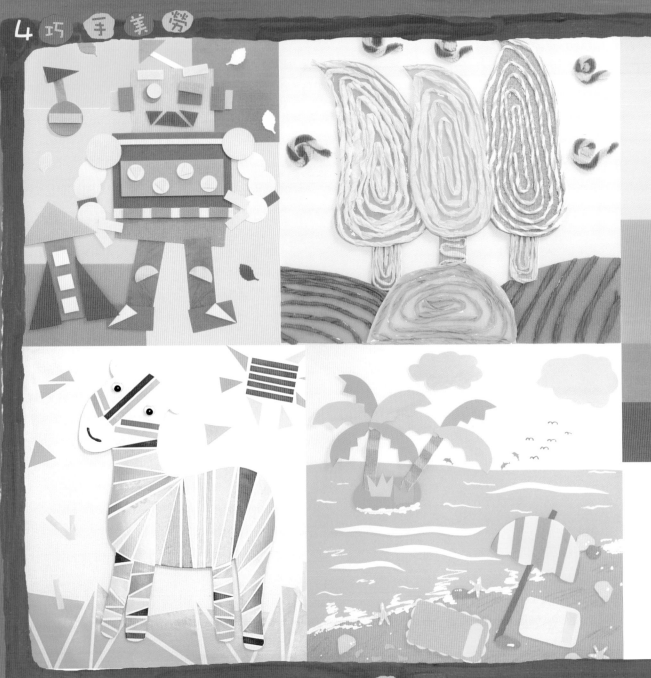

第一部份

顏色與線條

基本顏色、線條、面為概念

1 漁夫

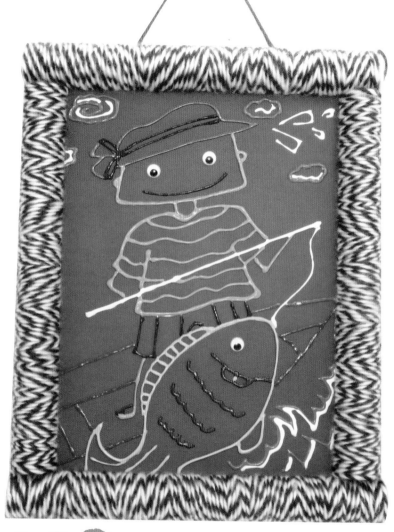

Tools:

材料~西卡紙、凸凸包、毛線、白膠、深色紙板、描圖紙

For:

適合對象~國小三年級以上

Time

時間~二堂課

》凸凸包製作

材料~白膠、杯子、湯匙、棒子、顏料、三明治袋子。

1 把兩個三明治袋重疊一起。

2 套入杯子裡。

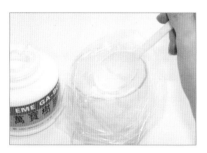

3 用湯匙取白膠裝進袋子裡。

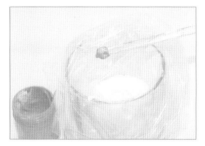

4 再放進少許顏料。

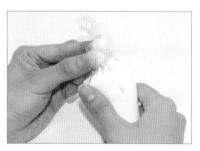

5 將袋子拿起後，缺口綁緊。

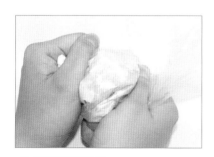

6 將其揉至均勻。

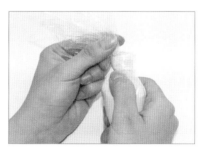

7 均勻後，調整成錐狀。

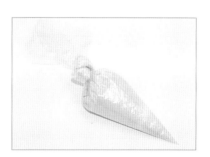

8 如圖，尖端處待剪出一個缺口後，即可擠出顏料。

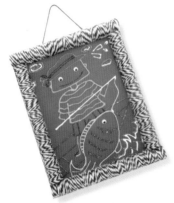

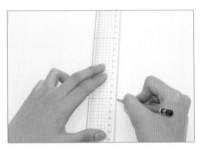

》漁夫作品製作

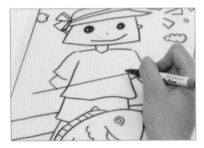

1 設計出自己喜歡的圖案畫在描圖紙上。

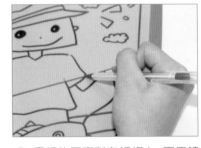

2 畫好的圖案對在紙板上，再用轉印筆或沒水的原子筆描繪上去。

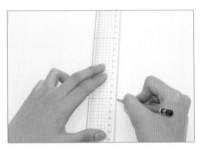

3 邊條則用一張西卡紙畫出四根邊條（上下邊–4公分×26.5公分、左右邊–4公分×33.5公分）

4 畫好之後剪下。

5 將左右兩邊以雙面膠黏住，即成半圓柱形的邊條。

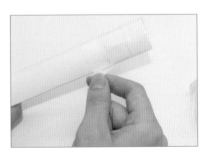

6 以雙面膠黏上邊條。

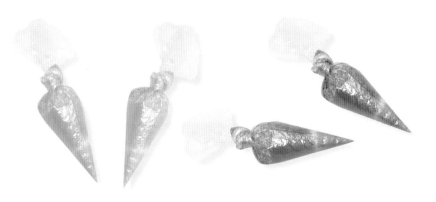

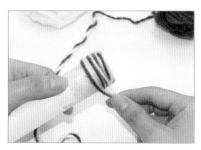

7 將毛線慢慢圍繞上邊條。（可用單色或雙色圍繞）

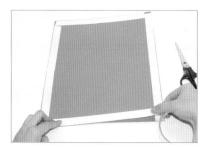

8 於底板（長33.5公分×寬26.5公分）四邊黏上雙面膠帶。

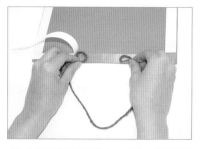

9 以麻繩黏於其中一邊，如圖所示，作為提繩。

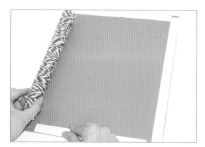

10 將邊條黏上。

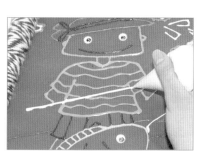

11 以凸凸包擠上色。

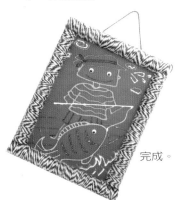

完成。

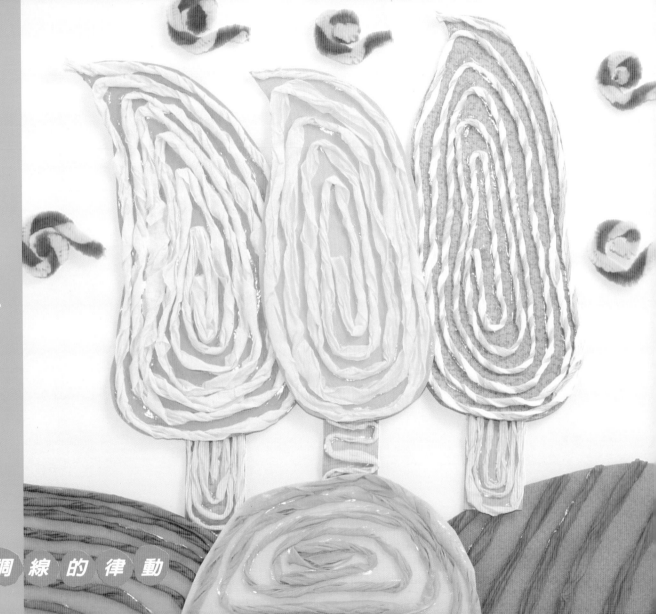

2 風景畫

強調線的律動

》製作步驟

1 在紙張上畫樹的形狀後,將它剪
下。

2 剪出三個大小不同的樹木造型。

3 白膠以繞圈方式沾點,皺紋紙搓
成細長條,繞黏於樹上。

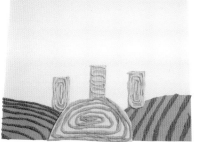

4 山坡的背面以泡綿膠增加層次
感。

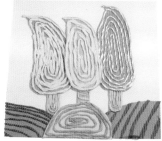

5 樹幹的部份。

6 最後將樹黏上,即可,也可利用
毛根做裝飾,如完成品。

3 彩虹斑馬

以 三 角 形 與 長 方 形 組 合

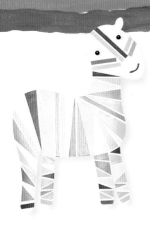

Tools:
材料~西卡紙、色紙、泡棉、口紅膠

For:
適合對象~
國小二年級以上

Time
時間~一堂課

》 製作步驟

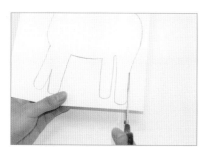

1 西卡紙上畫出斑馬的圖案，並剪下。

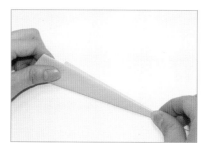

2 將色紙折出三角形。

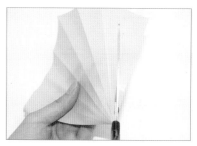

3 用剪刀沿著線條剪下。

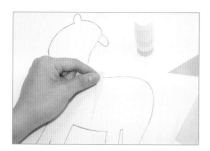

4 把剪下的各色三角色紙黏在斑馬的身上。

5 斑馬完成之後再把多餘的色紙用剪刀剪掉。

6 將斑馬黏在底紙上即完成。

4 機械人

以幾何形組合

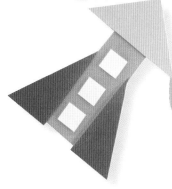

Tools:
材料~粉彩紙、西卡紙、泡棉、剪刀、圓形板

For:
適合對象~
國小二年級以上

Time
時間~一堂課

》製作步驟

1 選幾張各色的粉彩紙，黏在西卡紙上當作背景。

2 將各色粉彩紙剪成三角形、圓形、長方形、正方形..等形狀。

3 於背面黏上泡綿膠。

4 做機器人身體、零件。

5 做一些裝飾，即成。（圖為火箭造型）

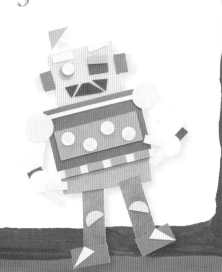

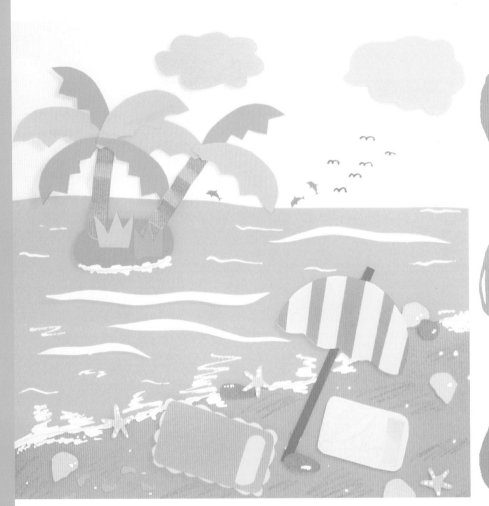

5 海灘

Tools:

材料~各色美術紙、口紅膠、泡綿膠、剪刀、黑色簽字筆

For:

適合對象~
國小一年級以上

Time

時間~一堂課

以 三 角 形 與 長 方 形 組 合

》 製作步驟

1 黏上沙灘、海、天空於底板上。

2 椰子樹與小島。

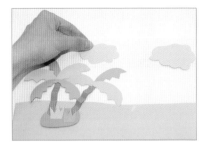

3 雲朵背面黏上泡綿膠，再黏於底板上。

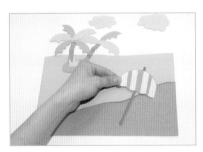

4 洋傘造型。

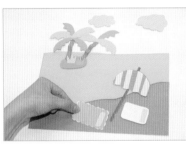

5 躺椅。

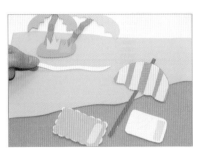

6 黏上白色浪花。

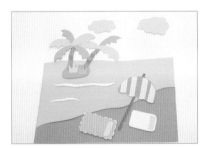

7 完成浪花。

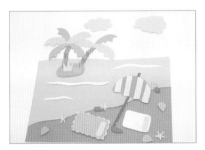

8 以貝殼、海星加強夏日的風情。

9 用簽字筆畫出海鷗即完成。

第二部份
紙的遊戲

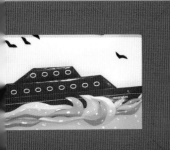

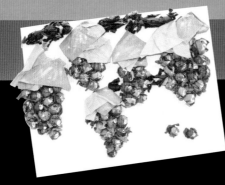

從遊戲中了解紙張的屬性，作為美勞創作的認知。

1 紙捲卡片

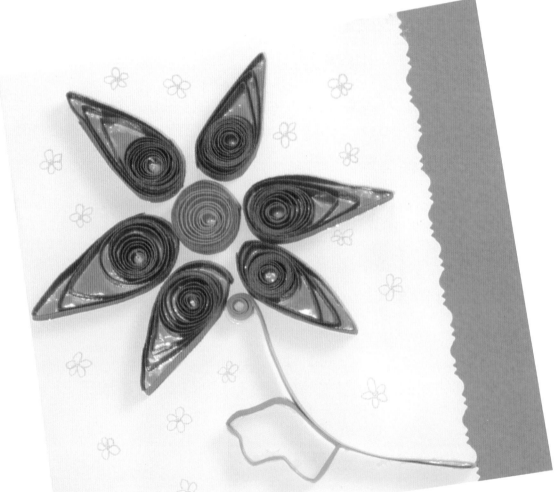

叮嚀小語：

用畫筆彩繪做裝飾♪

》 製作步驟

1 先捲一半起來。

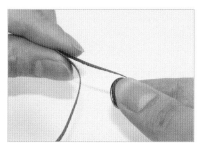

2 另一半再對折。

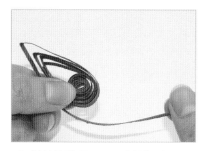

3 對折後繞過圓,再對折,以此類推並將末端黏住。

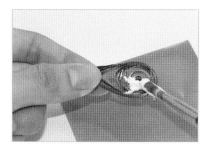

4 塗上白膠,黏於亮面色紙(或色紙)上。

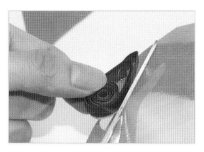

5 待乾後,將它剪下。

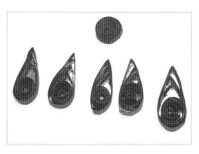

6 完成初步。粘上卡片上,再加上一點裝飾即完成。

你也可以這樣做♪

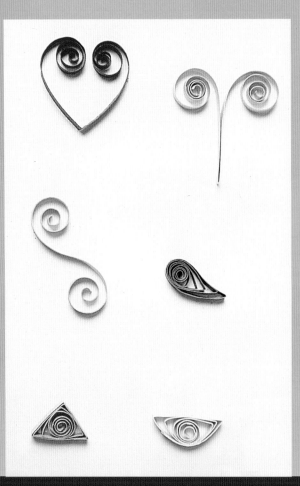

2 美麗的花朵 BUEATY FLOWERS

利用碎紙機作巧思

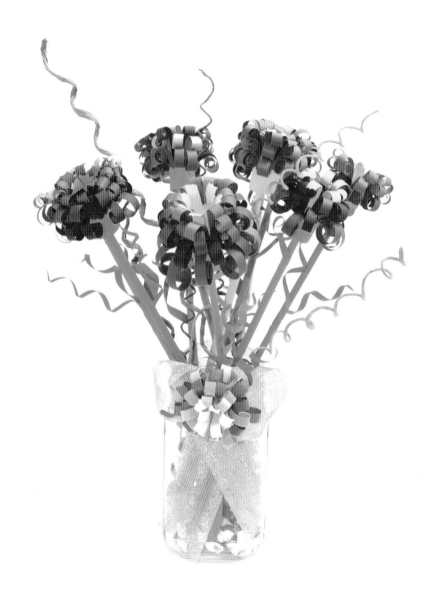

Tools:

材料~各色的美術紙、碎紙
機、雙面膠帶、白膠、花邊
剪刀、細棒、口紅膠

For:

適合對象~親子

Time

時間~二堂課

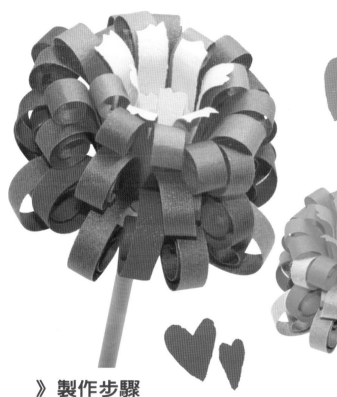

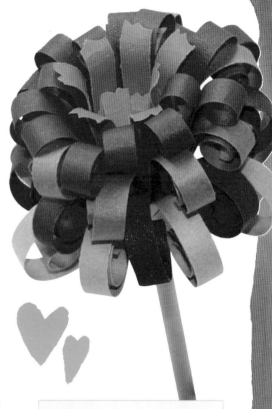

》 製作步驟

1 用細的棍棒輔助，將紙片20公分 ×5公分捲起作為花梗。

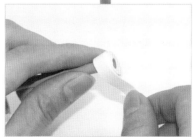

2 棒子的頂端用長條捲起來，作為 花蕊。

3 捲到底用口紅膠作為固定。

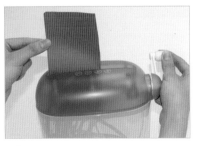

4 準備不同的顏色，以碎紙機碾成細長條形。

5 如圖，線條皆為等寬。

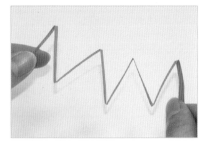

6 長條紙反覆摺起，如圖。

7 將其中一端以鋸齒剪剪出鋸齒。

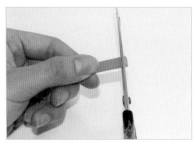

8 另一端則平剪。

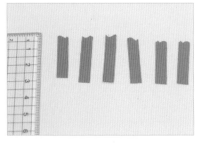

8 如圖剪下的長度約為2.5公分，此為第一層花瓣。

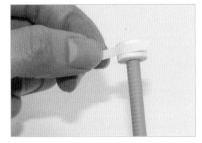

10 在花蕊繞一圈雙面膠。

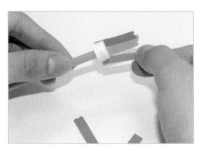

11 先粘上較短的花瓣。

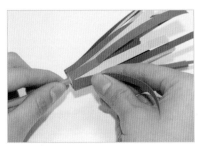

12 不同長短的花瓣層黏上。

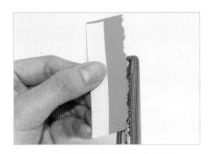

13 一邊則用花邊剪刀剪花邊,一邊黏上雙面膠。

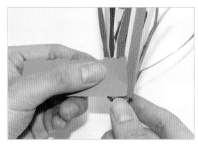

14 然後撕掉膠帶沿著底端捲起來。

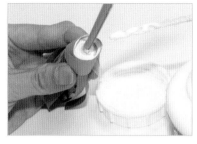

15 於底部塗一些白膠,作整個固定。

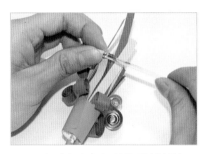

16 由外向內用細的棒子將紙片一片片捲起來。

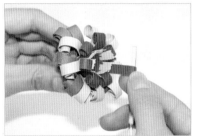

17 慢慢往裡捲,如圖完成。

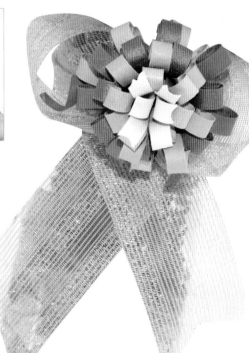

叮嚀小語:
碎紙機要注意不要弄到手,一般大賣場美術用品店均有售♪

3 蝴蝶相框

使用瓦楞紙作造型

for:

適合對象~
國小三年級以上

Time

時間~二堂課

》製作步驟

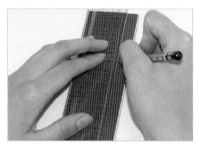

1 瓦楞紙反面量出等寬的寬度後畫直線。

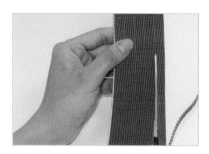

2 畫好的線用剪刀剪下。

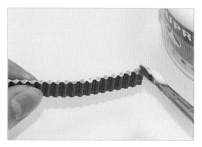

3 瓦楞紙一邊塗上白膠。

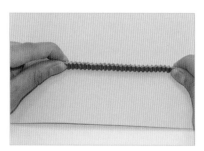

4 塗上白膠的瓦楞紙條粘在底板上。

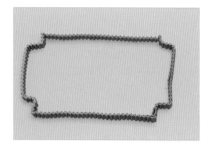

5 完成初步的框邊。

6 大隻的蝴蝶。

7 花草造型。

8 小隻的蝴蝶。

9 黏出文字造型 "Friendship"。

♪一般紙的側面較薄，所以利用瓦楞紙的特性，可以使紙站立。

造型眼鏡

你也可以這樣做♪

利用瓦楞紙的特性，可以衍生出更多的創意，如下圖，可以做出造型的太陽眼鏡、將紙捲成筒狀，或黏成筒狀，可作為筆筒，是另一種DIY的親子勞作喔！

造型眼鏡

造型筆筒

造型筆筒/
請參考
親子同樂系列2-紙藝勞作

造型筆筒

4 風信子

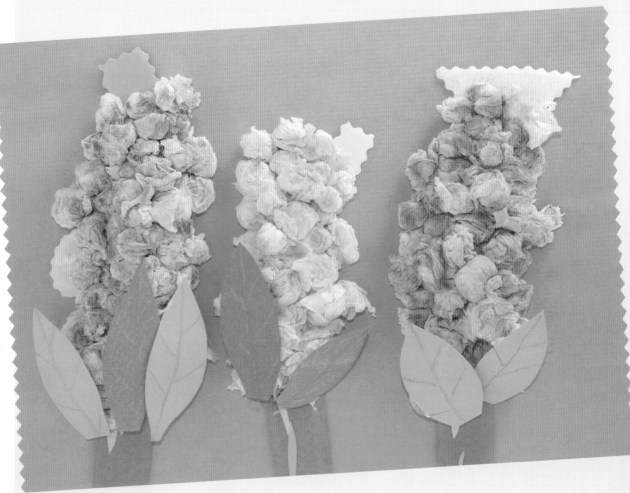

學習揉的技法

》 製作步驟

1 取一張顏色作為底紙，再用花邊剪刀剪個邊。

2 把衛生紙撕成小片，並揉成一顆顆小圓球。

3 然後沾點白膠黏於底紙上。

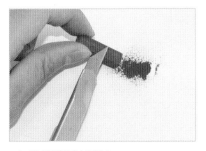

4 把粉彩刮出粉狀。

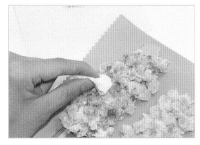

5 用衛生紙沾顏料撲上顏色。

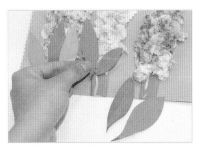

6 完成後再加上葉子，即完成。

叮嚀 小語：

♪揉的大小與緊實度，會決定
作品的完整度。小朋友，要揉
成一個小球形才可以喔！

你也可以這樣做♫

右上-創意卡片-鈴蘭草
右下-創意圖畫-毛毛蟲
左 -創意圖畫-綿 羊

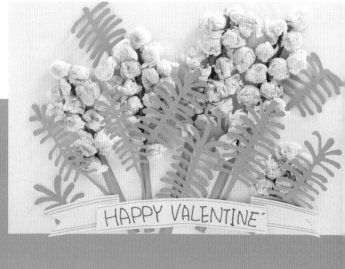

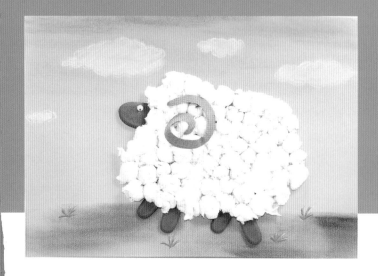

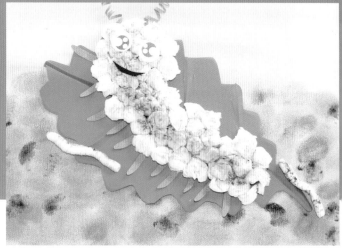

5 我的魚缸

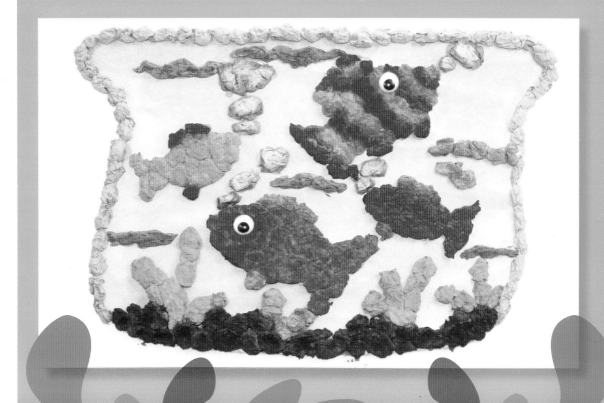

直接將衛生紙染色

Tools:

材料~廣告顏料、衛生紙、
夾子、紙板

For:

適合對象~
國小二年級以上

Time

時間~二堂課

》 製作步驟

1 先把衛生紙撕成一小條。

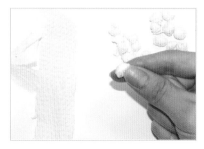

2 揉成一個個小球。

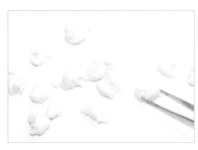

3 使用夾子去夾做好的小球。

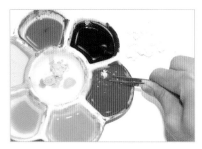

4 直接放入顏料裡。

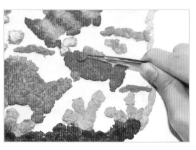

5 將整顆小球染色均勻，黏於紙板上。

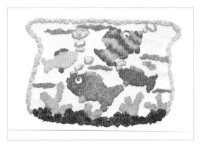

6 如圖完成。

你也可以這樣做♬

美麗的蘋果樹

叮嚀 小語.

♪做完作品後,可以用吹風機吹乾。

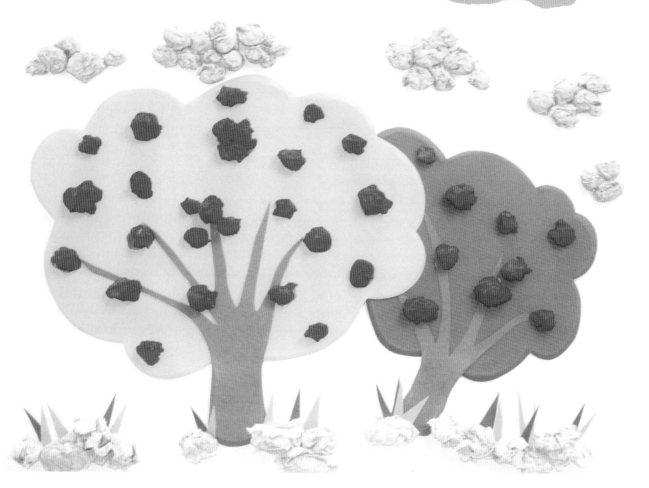

43

6 火花

利用牙刷噴刷

Tools:

材料~廣告顏料、衛生紙、
白膠、牙刷、美術紙、粉彩

For:

適合對象~
國小一年級以上

Time

時間~一堂課

》 製作步驟

1 將牙刷沾上顏料，以拇指往下壓
劃毛刷，會噴出一點一點的顏
色。

2 不同顏色來噴色。

3 待乾後，撕成條狀，再揉成小圓
球形。

4 塗白膠黏於底紙上。

5 如圖完成。

叮嚀小語：

♪小朋友，在做噴畫的時
候，要將牙刷靠近紙面喔
～小心不要噴到衣服了！！

7 葡萄樹

色棉紙和碎紙機的創意

46

叮嚀 小語：
♪利用色棉紙、報紙、棉紙、衛生紙都可以揉出造型，想想看！還有什麼呢？

Tools:

材料~各色棉紙、粉彩紙、
色鉛筆、白膠

For:

適合對象~
國小二年級以上

Time

時間~一堂課

準備不同顏色的棉紙。

》製作步驟

1 將二張色棉紙重疊摺成葉子形狀

2 把長條揉成小球。

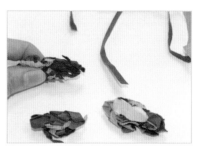

3 揉成長條形作為木條。

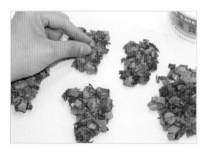

4 把圓球沾少許的白膠粘上去。

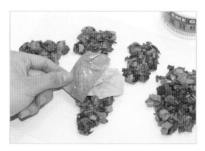

5 葉子沾一些白膠粘上去。

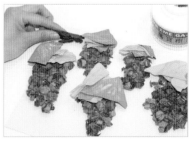

6 木條沾少許白膠粘上去。

8 打洞圖形

利用打洞機作畫

Tools:
材料~造型打孔機、魔術帶、美術紙。

For:
適合對象~親子

Time
時間~一堂課

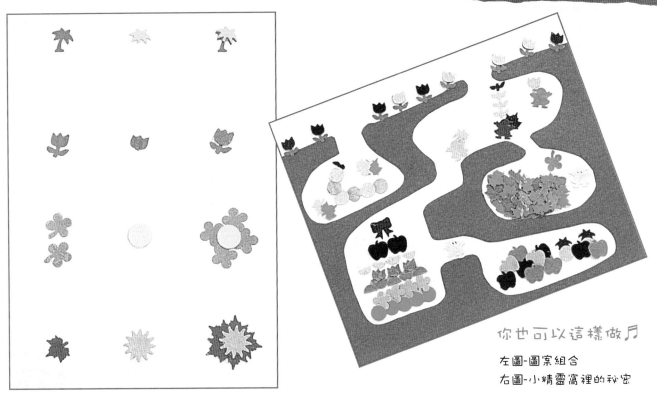

你也可以這樣做♫

左圖-圖案組合
右圖-小精靈窩裡的秘密

》 製作步驟

1 以花邊剪刀剪出草地，並黏於黃色紙上，翻至背面多餘的剪掉。

2 將打出的小花造型紙片黏於紙上。

3 冉黏於較大的襯紙上。

9 乘風破浪

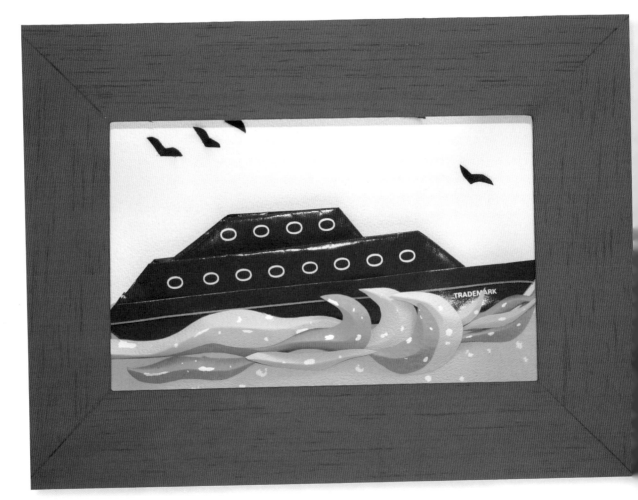

以色紙摺出造型

》製作步驟

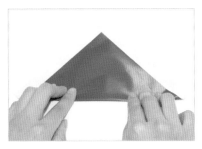

1 如圖向上對摺。

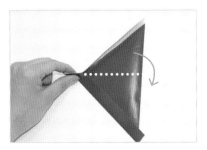

2 將二邊向內對摺，捏住頂端的角。

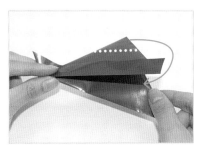

3 如步驟2虛線所示，向後摺。

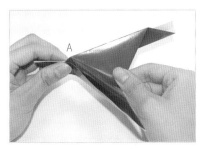

4 如步驟3虛線所示，打開往內向下摺。

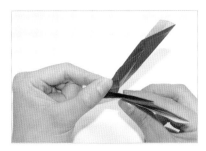

5 再將A端向內摺。

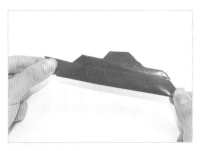

6 二邊對摺，如圖完成。

你也可以這樣做♪

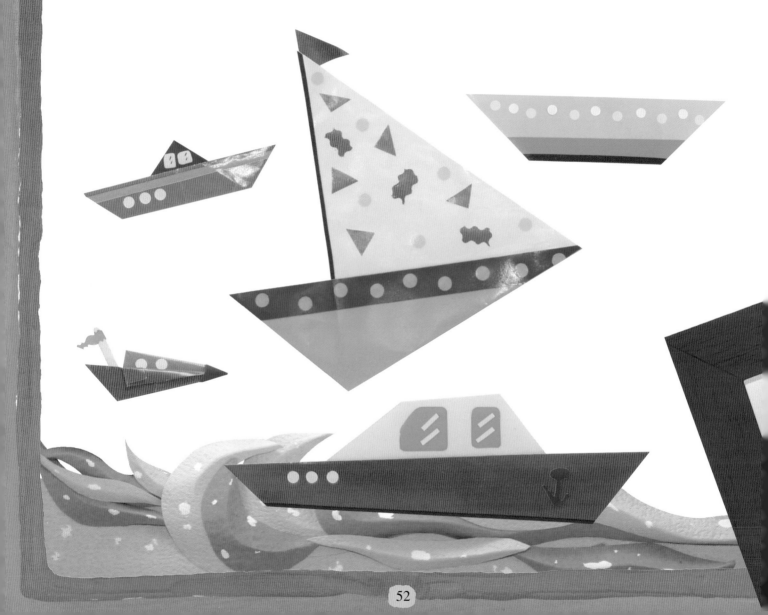

》 海浪製作步驟

1 在美術紙畫出波浪形。

2 剪下後，以刀背輕割出中線。

3 摺出半立體形，其他的海浪做法亦同。

》 木框組合步驟

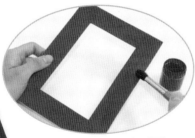

1 將木框塗上喜愛的顏色。

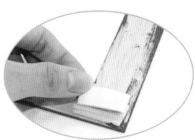

2 在木框四邊黏上泡綿膠。

3 將作品黏於木框後方，即完成。

動感美勞

清楚了解紙的概念之後，
開始用不同的材質做立體美勞。

1 快樂的跳躍

利用彈簧的特性

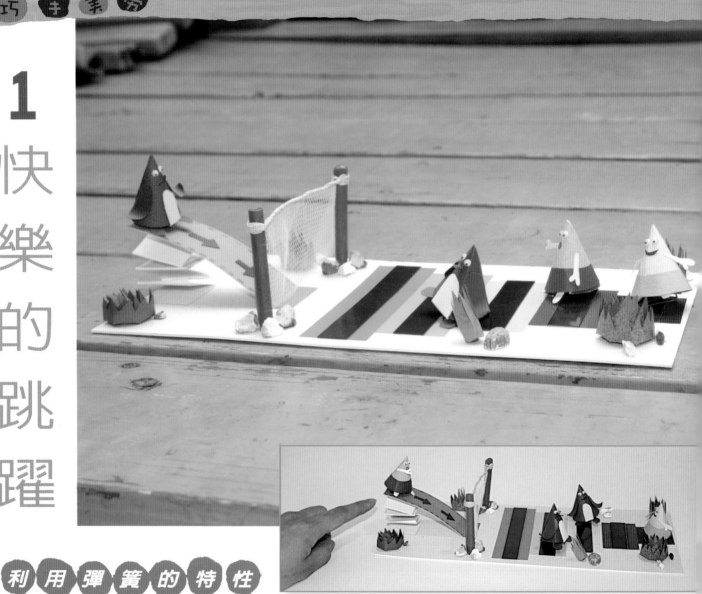

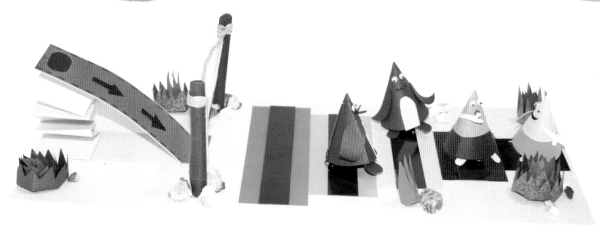

》底板製作步驟

1 將紙反覆摺六～七次，一端黏於紙板上，一端黏於跳板上。

2 將柵欄黏在紙板上。

3 準備不同的色紙，然後把軟性磁鐵黏上去。

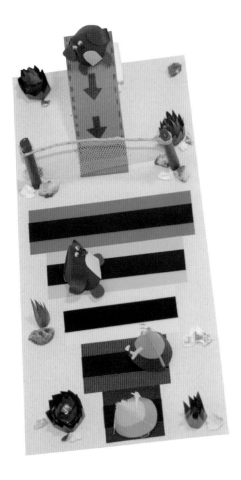

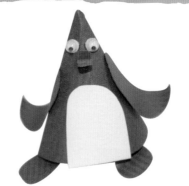

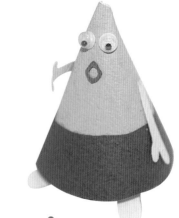

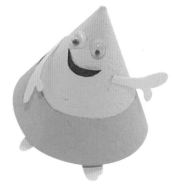

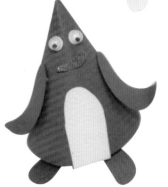

》企鵝製作步驟

1 折成錐形後，再加上眼睛、嘴等裝飾。

2 將迴紋針折成90°，黏在紙上。

驚喜盒

跳跳人偶
此頁作品請參考
親子同樂系列5-自然科學勞作

此頁作品請參考
親子同樂系列5-自然科學勞作

你也可以這樣做戶

紙彈簧可做出驚喜盒和
彈簧蛇等童玩作品，附
動感的趣味和科學的教
育，簡單易學。

驚喜盒

下圖（左、中、右）-彈簧蛇

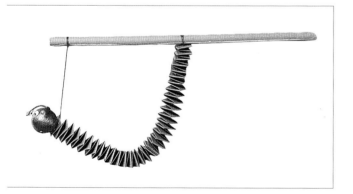

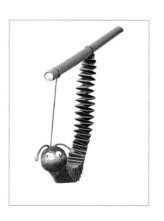

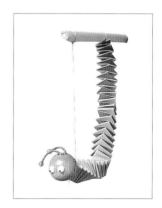

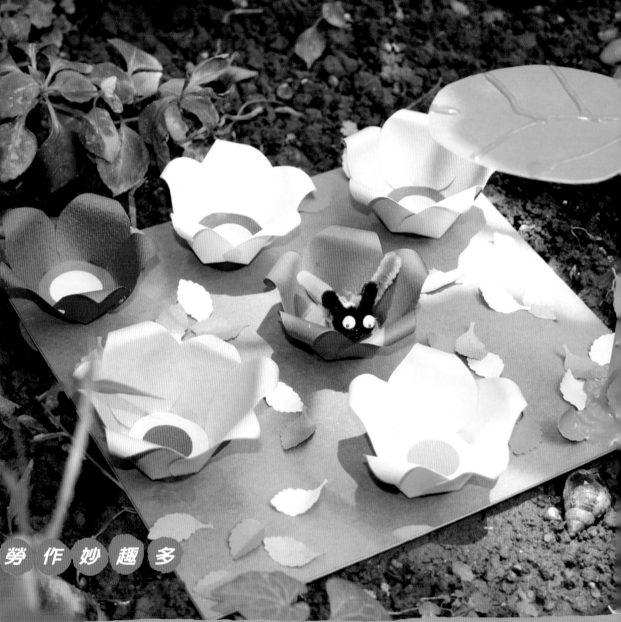

2 蜜蜂採花蜜

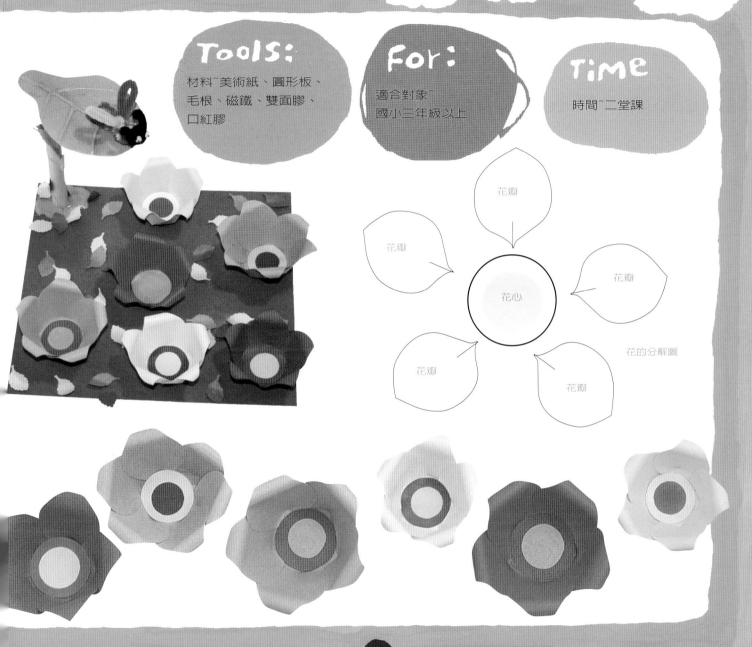

Tools:

材料~美術紙、圓形板、
毛根、磁鐵、雙面膠、
口紅膠

For:

適合對象~
國小三年級以上

Time

時間~二堂課

花瓣

花瓣

花瓣

花心

花瓣

花瓣

花的分解圖

》底板製作步驟

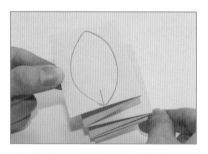

1 先將長形紙反覆摺，再用鉛筆畫出花瓣形狀。

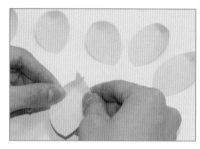

2 剪下後，背面黏上一小段雙面膠,撕下後往內微微折起來。

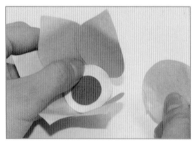

3 將做好的花瓣黏於花心下方。

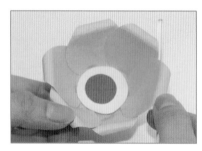

4 花瓣上端邊緣以圓棍桿成捲曲形。

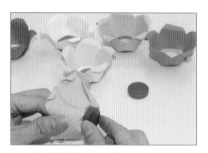

5 將吸鐵黏於花的背面。

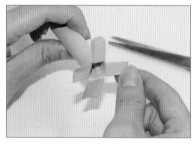

6 捲出　段長約15公分的圓棒，將二端剪成四等分並翻開，如圖。

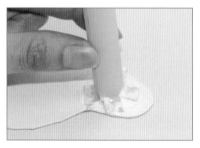

7 沾膠黏於葉片（跳板）上。

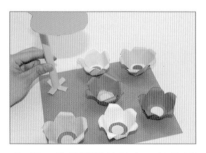

8 另一端則黏於底板上，底板完成。

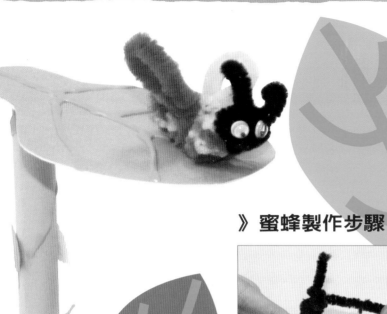

》蜜蜂製作步驟

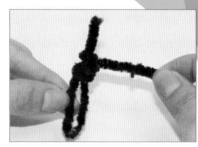

1 把毛根折成蜜蜂身體（先對折，於1/2處繞另一根三～四圈）。

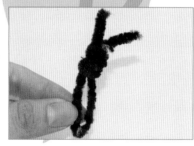

2 身體完成。

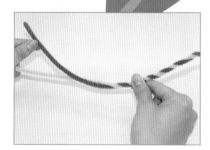

3 將橘色和黃色的毛根纏繞在一起。

4 尾端做為翅膀。

5 圍繞於黑色毛根上，完成蜜蜂的身體。

3

木馬搖搖

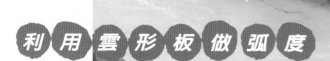

利用雲形板做弧度

Tools:

材料~彩色西卡紙、
雲形板、 雙腳釘、白膠

Time

時間~一堂課

For:

適合對象~
國小三年級以上

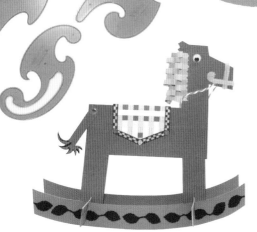

線稿於P67

》 底板製作步驟

1 依線稿在卡紙上繪出馬的輪廓。

2 用剪刀剪下。

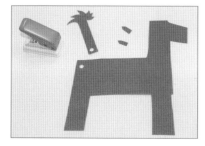

3 以打孔機打出小圓洞。

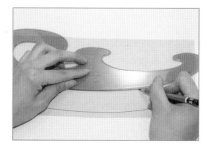

4 用雲形板畫弧線。

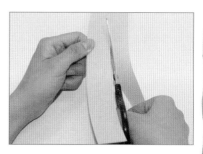

5 再用剪刀沿著剪下。

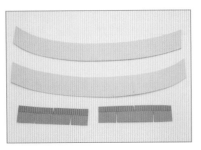

6 完成兩張弧形、長方形（橫片－用來固定二弧形紙片）。

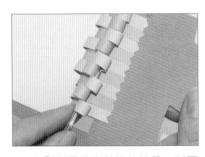

7 馬鬃則是幾條並排的線段，以圓棒捲曲，如圖。

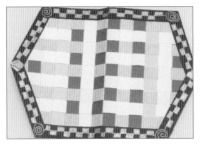

8 以色紙編織馬鞍，並採彙編條，作為裝飾。

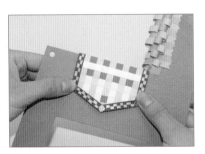

9 將馬鞍黏上。

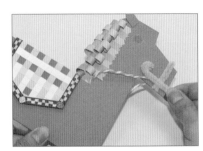

10 以毛根和棉線作為馬鬃。

11 雙腳釘穿過尾巴和身體的小洞孔處。

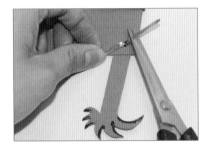

12 將雙腳釘穿過後，扳開二邊，剪去多餘的長度。

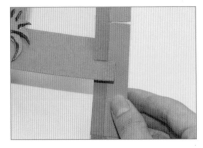

13 將橫片卡入缺口內。

14 如圖，成垂直形，即可站立。

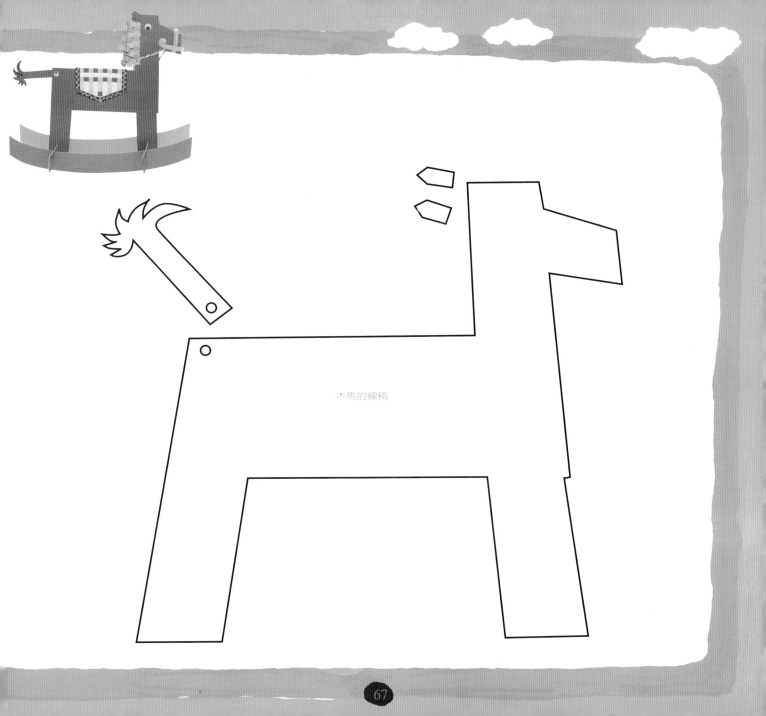

木馬的線稿

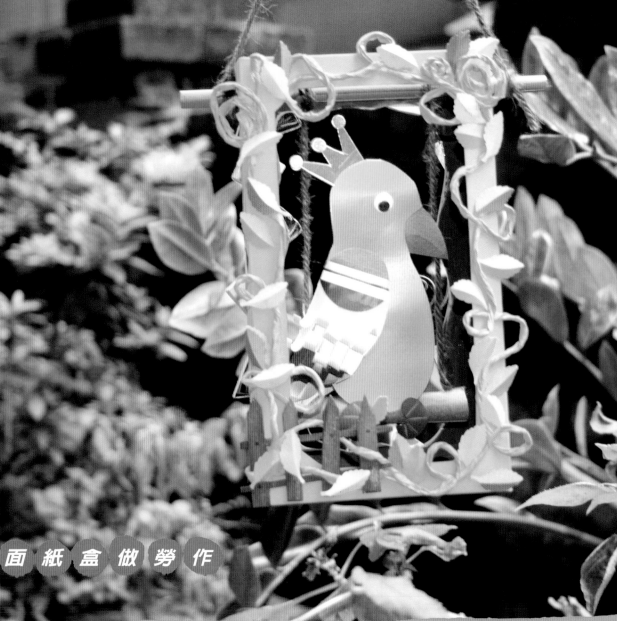

4
美麗的鸚鵡

利用面紙盒做勞作

Tools:

材料~面紙盒、西卡紙、黃色卡典西德、粉彩紙、廣告顏料、毛線、白膠

Time

時間~二堂課

For:

適合對象~親子

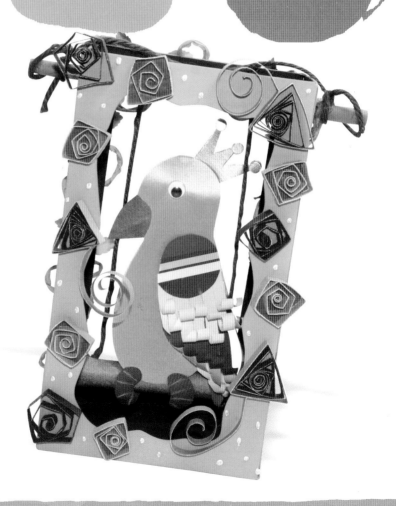

》 鸚鵡製作步驟

1 準備一個空的面紙盒。

2 用簽字筆在面紙盒上構圖。

3 小心的用美工刀慢慢割下。

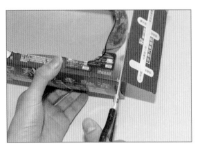

4 一邊折回後用雙面膠固定,另一邊全都剪下。

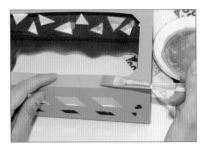

5 把全部都塗上顏色。

6 用長方形的西卡紙對折。

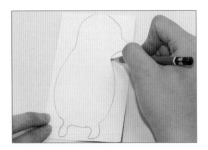

7 在大張用鉛筆畫鳥的身體。

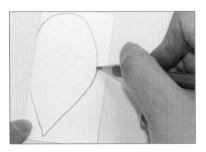

8 小張畫上翅膀。

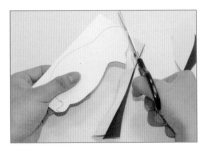

9 用剪刀剪下,但上面頭部注意不要剪斷,翅膀的一邊也不要剪斷。

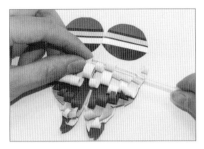

10 翅膀則以捲的方式完成。

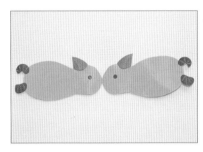

11 依線稿剪下鳥的身體並貼上卡典西德，黏上嘴、眼睛和腳。

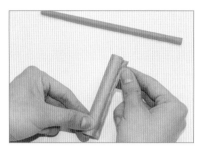

12 捲一根18公分長的細棍（藍），和9公分長的細棍（灰）。

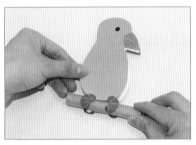

13 將灰色細棍黏於下端爪子的部位內。

14 細棍剪出一小段開口，毛線二端打結，並穿過開口內。

15 打洞器在面紙盒兩邊打洞，把藍色細棍穿過。

16 如圖，再將步驟14的毛線另一端綁於藍色細棍上。

17 另一邊毛線做法相同。並把翅膀黏上。

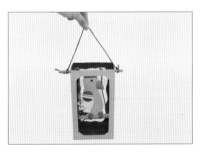

18 藍色細棍的二端再綁上一條毛線作為提繩，即完成。

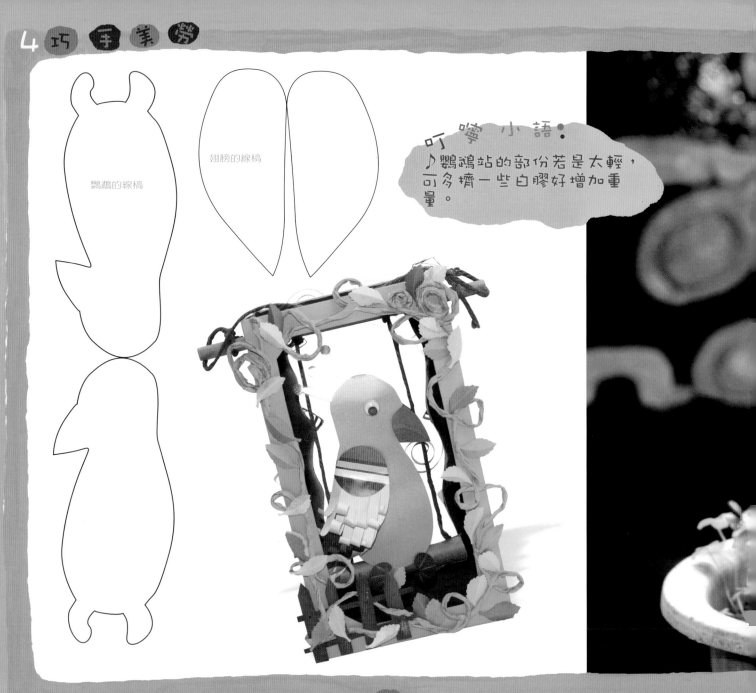

鸚鵡的線稿

翅膀的線稿

叮嚀小語：
♪鸚鵡站的部份若是太輕，可多擠一些白膠好增加重量。

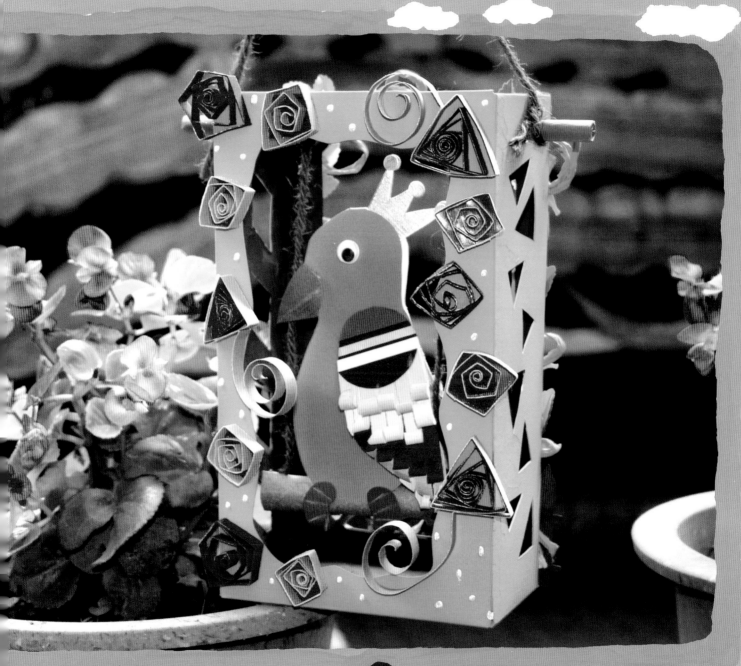

5 摩天輪

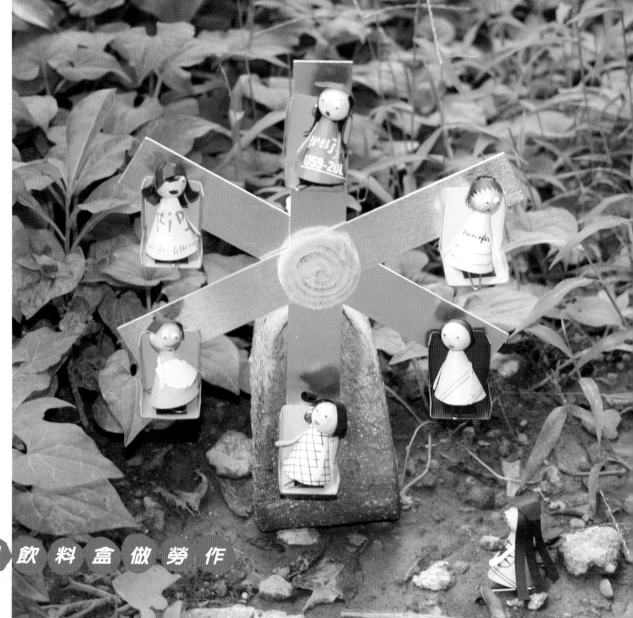

利用飲料盒做勞作

TOOLS:

材料~盒子、粗細吸管、廣
告顏料、報紙、西卡紙、各
種紙張、打動器、卡典西
德、迴紋針、雙腳釘。

TIME

時間~二堂課

FOR:

適合對象~
國小三年級以上

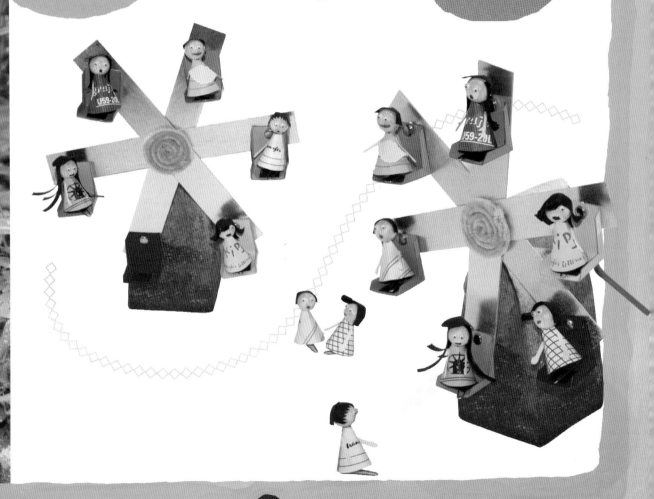

》摩天輪製作步驟

1 準備一個乾淨的空盒。

2 開口處的白邊剪掉。

3 取一條橡皮筋將開口綁住，兩旁邊用手凹擠進去。（要綁緊）

4 剪一段吸管與盒子等寬，再黏於盒子頂端二紙片間。

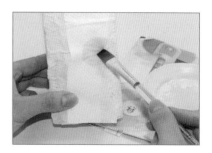

5 用衛生紙或報紙撕成一條條，沾著白膠水黏上去。（白膠和水 1：1）

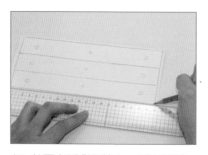

6 待乾後，以廣告顏料塗上顏色。

7 於西卡紙背面裱上一層亮面紙。翻於正面畫出三長條形，2.5公分×20公分。

8 如圖，於中間和二端畫出打洞的位置。

9 以打洞器打出三個洞孔。

10 如圖。

11 做好的長條板用白膠一層層黏上。

12 將轉彎吸管較短的一頭剪開（至轉彎處前）。

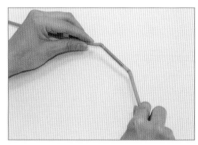

13 再取另一根轉彎吸管，將二根較短的一頭相接。（將步驟12穿進另一吸管內）

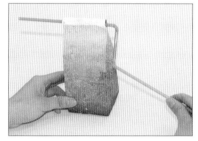

14 再穿進盒子上端的吸管內，如圖，可轉動。

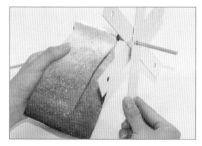

15 將步驟11穿過吸管內，至轉彎處。

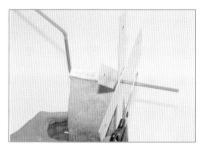

16 前端多餘的剪掉。

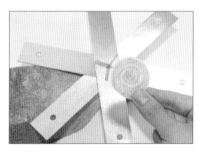

17 將吸管前端剪開，翻開黏於轉盤上，並黏上毛根裝飾。

》座椅製作步驟

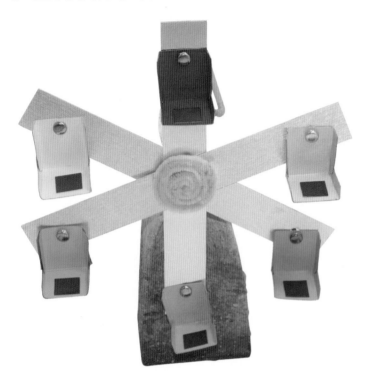

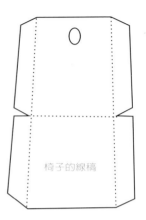

椅子的線稿

1 在西卡紙上畫出小椅子的圖形後正反貼一層卡典西德,並摺出椅子形狀。

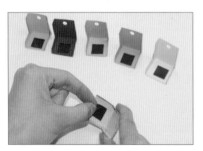

2 以軟性吸鐵(教具吸鐵)黏於椅子上並於靠背上打一個洞。

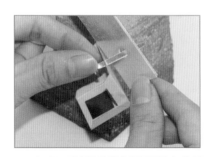

3 把雙腳釘穿進紙板和椅子上的洞裡。

4 將雙腳釘兩邊扳開後,剪短。

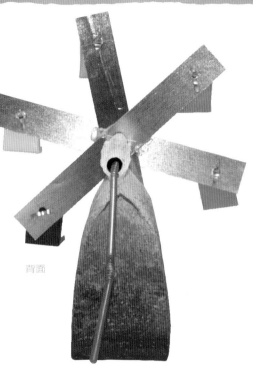

背面

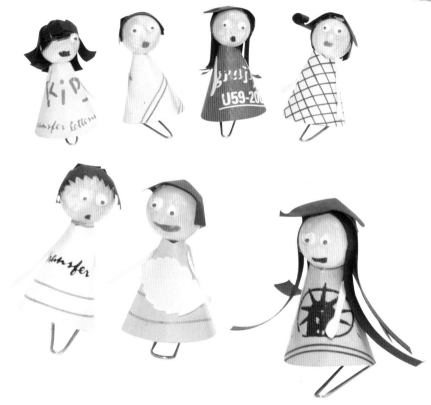

》人偶製作步驟

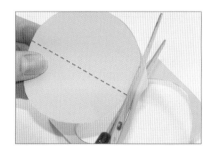

1　剪出一個直徑6公分的圓形，並剪下。

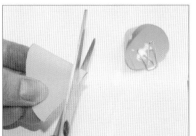

2　剪成二半，各捲成圓錐形，於尖頭處剪一個缺口，底部黏上迴紋針（將迴紋針扳成60°）。

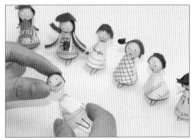

3　頭以保麗龍球來表現，作好後黏於缺口上，人偶完成。

6

旋轉木馬

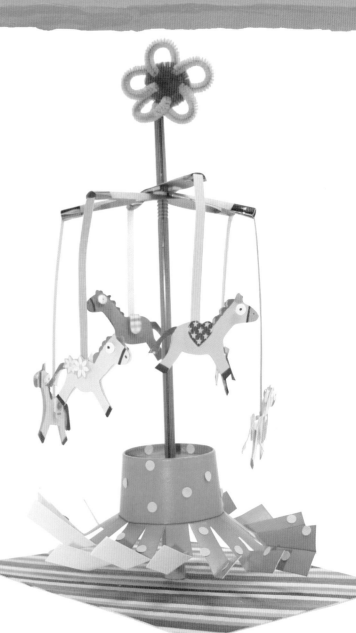

活用雙腳釘做美勞

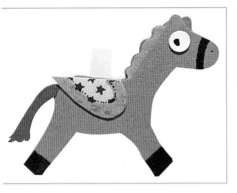
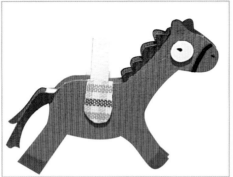
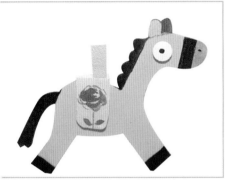
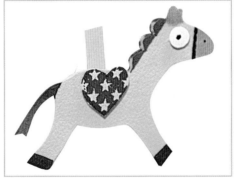

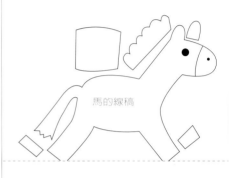

馬的線稿

將紙對折後，依線稿剪下，
虛線處勿剪掉

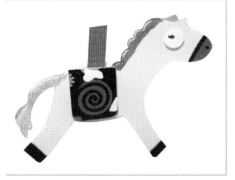
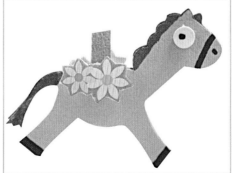

》製作步驟

1 在紙板上畫十字。

2 將細吸管穿過紙板，並剪成二半，翻開以膠帶固定於紙板上。

3 黏上一小段毛根。

4 將粗的吸管剪成小段，穿入細吸管（珍珠奶茶吸管）。

5 取一個免洗杯，並將上端攤開。

6 底部用刀子畫十字。

7 塗上顏色，以廣告顏料或壓克力顏料皆可。

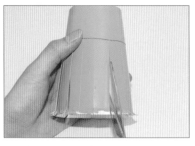

8 將杯子的2/3處等寬減開。

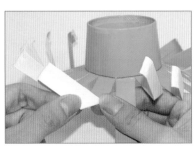

9 將每一段的1/2處對折，如圖。

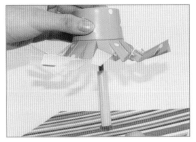

10 將杯子穿過吸管。

11 以圓棒桿出支架的圓弧度。

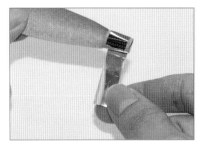

12 兩邊粘上亮面膠帶做裝飾。

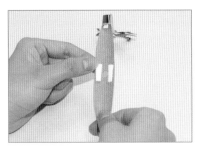

13 黏二段泡綿膠於支架中間。

14 取一段約15公分長的線段，一端以泡綿膠黏於小馬上。

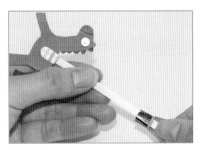

15 另一端則黏在支架上。

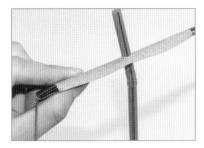

16 穿過吸管於轉彎處。

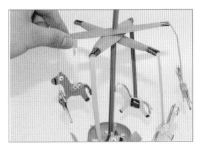

17 一層層疊上。

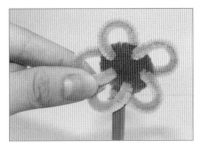

18 加點裝飾即成。

兒童美勞才藝系列4

巧手美勞篇

出版者	新形象出版事業有限公司
負責人	陳偉賢
地址	台北縣中和市235中和路322號8樓之1
電話	(02)2927-8446　(02)2920-7133
傳真	(02)2922-9041
編著者	新形象
總策劃	陳偉賢
執行企劃	黃筱晴、胡瑞娟
電腦美編	黃筱晴
美術設計	林怡騰
製版所	興旺彩色印刷製版有限公司
印刷所	利林印刷股份有限公司

總代理	北星圖書事業股份有限公司
地址	台北縣永和市234中正路462號5樓
門市	北星圖書事業股份有限公司
地址	台北縣永和市234中正路498號
電話	(02)2922-9000
傳真	(02)2922-9041
網址	www.nsbooks.com.tw
郵撥帳號	0544500-7北星圖書帳戶
本版發行	2005 年 11 月　第一版第一刷
定價	NT$200元整

國家圖書館出版品預行編目資料

巧手美勞篇 /新形象著.--第一版.--台

北縣中和市：新形象，2005[民94]

　　面 ：　公分--（兒童美勞才藝系列：4）

ISBN 957-2035-71-1(平裝)

1. 美勞　2.美術工藝

999　　　　　　　　　　94018518

行政院新聞局出版事業登記證/局版台業字第3928號

經濟部公司執照?76建三辛字第214743號